Keep On Searching You'll Find It

Puzzle Quickies
Calm Your Self Down

Puzzle Quickies
Copyright 2019 June Blanchard
All Rights Reserved

Thanks for having a great day!

Keep On Searching You'll Find It

Puzzle #1

CURRY CHICKEN

```
C C C I D S R E P P E P T O H
J H C G W B S G U F O E F I U
S O I O R F W Q P Q J N G R N
D P Y C C E C I U J E M I L C
R P I U K O D C H A R S O O Z
Y E H A W E N W I U S D Q X N
W D U X J A N U O L A H T Z Y
H S L I C E D S T P R I P Q A
I L X B W U A E T O Y A H C S
T L A S M L M M Z O I R G C B
E F R E D N A I R O C L R P J
W G R E E N M A N G O K K U I
I B L I Y H U B B A R D L W C
N P O P P Y S E E D S R L P R
E Y R E G N I G D N U O R G V
```

CHAYOTE
CHICKENSTOCK
CHOPPED
COCONUTOIL
CORIANDER
CUMIN
CURRYPOWDER
DRYWHITEWINE

GARLIC
GREENMANGO
GROUNDGINGER
HOTPEPPERS
HUBBARD
LIMEJUICE
ONION
POPPYSEEDS

SALT
SLICED
SQUASH

Keep On Searching You'll Find It

Puzzle #2

LEMON

```
D I N O L E M R E T A W J O X
S T R A W B E R R Y V I Y F L
E M I L B T N X Z E O W M F R
O I R U S Q G Z T J P K A Q P
P R Y F R E B U O C T V U X S
E P A R G F R A S P B E R R Y
F W G N R G E B N L R E P L L
L D P Z G E L P P A P A G S A
Q G Q H H E B R A P N G S E F
X J G E E X E K Z R N A M X Y
P Q K C Z N R E C J G C E W L
S O I E Q I F W A A Y A P A P
P O W Y R R E B E U L B D V N
Y C I Y I T Q Y S B V B F S Y
Z V Z N N X B K L O M G L M M
```

APPLE GRAPEFRUIT RASPBERRY
BANANA KIWI STRAWBERRY
BLACKBERRY LIME WATERMELON
BLUEBERRY ORANGE
GRAPE PAPAYA

Keep On Searching You'll Find It

Puzzle #3

APPAREL

```
Y G R F Q K Y P A N T I E S N
A G T D W Z W A M A J A P C F
S B J A C K E T K Q E K P Y V
N T R G L O V E S K C O S Z L
X S R A O V F W J T V G V I L
W T F I T A O C G S N G L P Q
Q S E E H T Q L T G N A L B S
N I R U I S I J N I E P P Y H
Q L E S N R T D S U I O R F
H H X U G C B E E O H S G G I
J H E L F J E A N S U O D S B
E L C P F N H R I D Q L R H T
E J W J N G A R M E N T I T Y
B Y A J J C T S S E R D L J S
Y S T O C K I N G S E I D N U
```

ATTIRE	GARMENT	SHIRTS
BRA	GLOVES	SHORTS
BRIEFS	HAT	SOCKS
CLOTHING	JACKET	STOCKINGS
COAT	JEANS	SUIT
DENIM	PAJAMA	TSHIRT
DRESS	PANTIES	TYE
GARMENT	PANTS	UNDIES

Keep On Searching You'll Find It

Puzzle #4

STUFFED PEPPER

```
M A R O J R A M A T N K G B Y
F M J U F E E B D N U O R G U
I H E C U A S Y O S Q A B R S
V Z C U R R Y P O W D E R E O
E G S S I B P F C K Y M Z E H
G D S A K U C O E I J M U N F
E O T G L T K T L Z R B F P S
T G Z Q G T Z P E P P W S E S
A R P A I E N E R Z A I S P T
B K E P L R N E Y C N X O P A
L X I P U J P N S T Z W N E N
E W D R P S B R E H D E I R D
G O J I P E P V E Y W T O S C
J H E C M A P D D B A M N P M
A K U E G D P E P A U C S I F
```

BUTTER GREENPEPPERS RICE
CAYENNE GROUNDBEEF SALT
CELERYSEED MARJORAM SOYSAUCE
CURRYPOWDER ONIONS VEGETABLE
DRIEDHERBS PAPRIKA
EGGS PEPPER

Keep On Searching You'll Find It

Puzzle #5

TUNA SALAD

```
N E F E S I A N N O Y A M V P
M L R A N U T N A C D L B Y F
D B U E J U S M C F H P R P V
I O I F B R O A W O Y I E K P
G W T X T M Y E L S R A P G U
J M X P R W U I Y T B W A S P
K A H T P E U C H R E L I S H
C C E N S K P D U Y E G G S Y
H A R E P P E P K C A L B E Y
D R A T S U M X E K O C E Y V
O O T B R E P P E P D E R C C
V N J S M E R I C A L W H I P
J I I K A P B D I T O L S E R
Y G J O K O O G R A D D E H C
X I H Z N D T R Z M Y M O B J
```

BELLPEPPER
BLACKPEPPER
CANTUNA
CELERY
CHEDDAR
CHIPS
COKE
CUCUMBER

EGGS
ELBOWMACARONI
FRUIT
MAYONNAISE
MERICALWHIP
MUSTARD
ONION
PARSLEY

REDPEPPER
RELISH
SALT
TOAST

Keep On Searching You'll Find It

Puzzle #6

HYGIENE

```
T O O T H B R U S H Q H A H O
E C N O I T A T I N A S P M N
P T G Y S H S P Q S Y T Y D A
H X S A R I A H Q T T F Y H I
H S E A V W Z I S W I T E C L
P H A M P L T S R E P P I L C
E H C W E H U N F C R T S E L
R L S N H A T G A S U F G A I
F O L U E T R O D R L T N N P
U B D E R T U O O E E I H L P
M E C O M B S O M T N D A I E
E J L R L S S U M A P T O N R
O D T N E C S K E C P A I E E
H T O L I E T P A P E R O S D
V R U S L T K S J O Q X H S T
```

AROMA	HAIR CUT	SCENT
BRUSH	MOUTH WASH	SMELL
CLEANLINESS	NAIL CLIPPER	SOAP
CLIPPERS	NAILS	STENCH
COMB	ODOR	TOLIET PAPER
DENTIST	PERFUME	TOOTH BRUSH
DEODERANT	QTIPS	TOOTH PASTE
FRESH	REEK	
HAIR	SANITATION	

Keep On Searching You'll Find It

Puzzle #7

HUMMUS

```
F R E D P E P P E R H S L R M
S E S A M E S E E D S Q V J V
X R E T T U B T U N A E P O T
G C H I C K P E A S D R A B A
E B E J R U C M C S P I P M H
H G O G E T S A P U S R P U I
T F C R A C K E R S J P E M N
P L N V M R I D Y E M H T A I
O U A B C T B L A E D U I Z D
R B R S H C T A R L L N Z H Q
Y P A E E T T M N A A S E E I
U L I O E V I L O Z G S R L V
V M N U S D V N V W O T P A B
C D U L E M O N J U I C E R P
S P I T A B R E A D Q K L R D
```

APPETIZER LEMONJUICE SALAD
BLENDER OLIVEOIL SALT
CHICKPEAS PARSLEY SESAMESEEDS
CRACKERS PASTE SPREAD
CREAMCHEESE PEANUTBUTTER TAHINI
DIP PITABREAD
GARBANZO PUREED
GARLIC REDPEPPER

Keep On Searching You'll Find It

Puzzle #8

MALENAMES

```
N X V L G O Y R C V A U G H N
A O W U L E N M I J Z Z I X V
P F H J M E R I A N L K K W N
S Q V T U V N M T V K U I B B
P J V H A W P R A N E N H E B
W F F I N N E G A N E I V U F
K W G R B S O U N D I L S V Y
M Y Q N Y T D J S B B B A P Y
Z Q C Z O A O O L I V E R V N
J J J B V L L I K H F S S O R
A O P K F Q Y C L T E S X F K
Y C V A S C H A D L P C V N V
W M U A F A U L R L E Z A F B
S A U L N D I E W B O X A R B
Y R A H C A Z B R K Q O X J T
```

BRAYLON	GERMAN	ROSS
CALEB	JAY	SAUL
CHAD	JONATHON	TRACE
CLAY	JOVAN	VALENTINO
DARNELL	KORBIN	VAUGHN
ELLIOT	LUCA	ZACHARY
FINNEGAN	OLIVER	

Keep On Searching You'll Find It

Puzzle #9

HOPPING JOHN

```
B R S O P O Q N T F T W J Y N
C E J A N C P N O D V X D Q J
F D V P E E O T E S B P E R B
U P P A H P P R I K A I I R L
C E P A V I E A N O C L S N A
K P D Q K D B Y L B N I T U C
C P G J T N Y N E A R A H L K
Z E E W T F Y B N K J E L C P
Y R E C F N V A U Q C B A J E
Y A D S R A E Y W E N A P D P
B R E P P E P L L E B O L Z P
K Y D C U E C E L E R Y I B E
S A L S I C G A R L I C C N R
R J O P L R X F T S M E H F O
P U O S N O I N O F R Z L M T
```

BAYLEAF GARLIC REDPEPPER
BELLPEPPER JALAPENO RICE
BLACKEYEPEAS NEWYEARSDAY SOAK
BLACKPEPPER NOSALT
CELERY ONION
CHICKEN ONIONSOUP
CORNBREAD OPTIONAL

Keep On Searching You'll Find It

Puzzle #10

APPLE PIE

```
U R P N N A C I N N A M O N G
F M X I L D C Y M C O C S U O
W Q C V J F B R G R E Z P T O
H V M Y C H O U E R R W E M R
I V L C O R N S T A R C H E J
P A P I E C R U S T M B J G U
P N K N S R P W A T E R F K I
E I B R O W N S U G A R M H C
D L C I N M F L S G A U S Q Y
C L W E D E E S E S I N A H A
R A C F C O N L V L C P L D P
E S C O L R N A W X S G T G P
A L Y N L L E M O N R I N D L
M A D U U A L A T V W R Q X E
M H E C K A J X M Y O E U Z S
```

ANISESEED	FENNEL	PIECRUST
BROWNSUGAR	ICECREAM	SALT
BUTTER	JUICYAPPLES	VANILLA
CINNAMON	LEMON	WATER
CORNSTARCH	LEMONRIND	WHIPPEDCREAM
CREAM	NUTMEG	

Keep On Searching You'll Find It

Puzzle #11

FURNITURE

```
X R O J E Q U S H A Y W E H I
N J A J S E C R E T A R Y Q W
F S X I E U A D E A L R O M I
Z S V T C E L B A T E D I S U
N B K V I I X Y X B Y H A T J
D R E S S E R D R A O B P A L
C K A U Y O B H G I H T X D C
A B S B Q M D C S T A L L D V
B U R E A U S N R F C H E S T
I X E D D N T U A E Y Q C D M
N L X L R Y B U S T D X E N J
E F W K B O O K C A S E C K W
T G J G G A K I M W E V N M J
Y M C G E V T B U F F E T Z Y
Q B Y U E G Y X F J N W X A A
```

BAR	CHAIR	SECRETARY
BED	CHEST	SIDE TABLE
BOOK CASE	CREDENZA	STALL
BUFFET	DESK	TABLE
BUREAU	DRESSER	TV STAND
BUST	HIGH BOY	
CABINET	LAP BOARD	

Keep On Searching You'll Find It

Puzzle #12

ASTROLOGICAL

```
P S D Y P P B O P T J A K B F
A C U A S U I R A T T I G A S
G R U R E D C T F V W C K E U
Q A B S U H Z Y F Y I O L O E
T B R I P A S O G N N R X T Y
D B B I L N T E I E S R G Z G
S R N G E L A C S P M V Q O O
L S A R I S I N G U R I H H D
I L E O O F U L L M O O N C C
O G U C M C V I X O F H C I V
N E Y B S H I S R W P X G S B
Q G Z C G I N R Z A Y Y A K X
J C I E H Q P R P B U Z J P J
S H L S W W V V X A I Q I U V
V E U J K S K Z R E C N A C X
```

AQUARIUS	GEMINI	SAGITTARIUS
ARIES	HEAD	SCALE
BULL	HOUSES	SCORPIO
CANCER	LEO	SIGN
CAPRICORN	LIBRA	TAURUS
CRAB	LION	TWINS
CUSP	PISCES	VIRGO
FULL MOON	RISING	

Keep On Searching You'll Find It

Puzzle #13

ITEMTOWEAR

```
T L B S A M A J A P A C D R U
L J C A A V V E A P W V C D O
T I I I E B O R G C C P A D R
U N F Z S N A E J C K V V L K
D E S H O E S A P J L E W R N
H E S U J B L O Y G H S T T M
C A T S H M Q D I S A T A G B
Z N T A O C K K N C R Y Z C Y
U J X W E C Q Z H A F O B A P
E L N E A W K P C R S D B Y Z
Z X B O O T S S N F O S W M G
A A T Y B L R K P D I S O R U
N H P G D V F I D F F M C A F
N C L V R P D Z K R X O U I G
W D A R G S B M D S T N A P M
```

BOOTS PAJAMAS SKIRT
CAP PANTS SOCKS
COAT ROBE SWEATED
HAT SANDLES VEST
JACKET SCARF VEST
JEANS SHOES

Keep On Searching You'll Find It

Puzzle #14

CHILI

```
O N E P A L A J E W X G C E Q
S C I Y V S N A E B K A O S V
R E P P E P N E E R G Z Q Z R
C L A Z V K E C U A S Y O S P
S E Q S S F R X E U S A L T E
T R S E O H S U D C A U U D P
T Y E E Q N I I T S E E G R P
O T E K E C I L S D J W J A E
M L B U C H G N A M N M E I R
A U W R S A C K G N K U K N G
T D L T F K R O P D N U O R G
O X B B L U B C I L A G N R K
E S U A S T O H H D C A I V G
S F E E B D N U O R G O O A I
S N A E B Y E N D I K O N M H
```

CELERY
CHEESE
CRACKERS
DRAIN
GALICBULB
GREENPEPPER
GROUNDBEEF
GROUNDPORK
GROUNDTURKEY
HOTSAUSE
JALAPENO
KIDNEYBEANS
ONION
PEPPER
SALT
SEASONING
SOAKBEANS
SOYSAUCE
SUGAR
TOMATOES

Keep On Searching You'll Find It

Puzzle #15

CHEESE CAKE

```
A F O L B S D U Q I X U O P W
Z E Z P A Q R P B Y U E L I H
L L Y R R E B W A R T S Z E I
L E J R A S P B E R R Y O C P
Y C N R V T T E T V C B X R P
U T F S F S S U G A R X X U I
C R C M K A K T I N E Z A S N
N I O O T L O T E P A I Q T G
V C F P F T O U H K M R K E C
Y M F T F K M Y R E C N O G R
F I E I X H Z F G N H L R B E
A X E O L X N J Z G E J W Q A
I E X N U Y M S G G E V N O M
J R P A D L Y T S X S B O S B
D F L L E E P N O M E L N B G
```

BOWL
COFFEE
CREAMCHEESE
EGGS
EGGYOLKS
ELECTRICMIXER
LEMONPEEL
OPTIONAL
ORANGEPEAL
OVEN
PIECRUST
RASPBERRY
SALT
STRAWBERRY
SUGAR
WHIPPINGCREAM

Keep On Searching You'll Find It

Puzzle #16

DRINKS

```
N E F T D S O S R B I E E C U
M C D E N S T K H J P H O B D
Q S V A E T L R C X R O P M F
I I U L N K O W A T E R G Q E
R S E X Q O K I G W A D G O L
R U X K L I M I Z F B U D O H
W G Y Z L O A E Q S W E E T B
C N A W J A L G L Z T C R G E
W A E D F O T H A T G C B R C
M O P D Y L P E K L Z M S L Y
C V E M M R D L E I L U L S J
I L P S O U R H W F Q I Q O E
L K S L A D I E T H F S N D M
W D I D E A U R H S C O L A P
U C R A E T X G K C L G C M V
```

CHERRY	MILK	TEA
COFFEE	PEPSI	VANILLA
COLA	SODA	WATER
DIET	SOUR	
LEMONADE	STRAWBERRY	
MALT	SWEET	

Keep On Searching You'll Find It

Puzzle #17

TYPESOFCHEESE

```
I Z S H N A T T O C I R J O A
A F R S E A S I A G O K H K D
N L C K I I C M O H A L A L P
L P L H J W K I K I S X B U S
I B V E E L S W R E V N O Y S
M O Q T R D A A T E F Z S M B
B U C F G A D F A R M E R U X
U R U R O O Z A R D J A M E E
R S I G E N A Z R O U R S N H
G I E E G A T T O C B O W S A
E N L H O M M I O M E R G T V
R P R O V O L O N E B U A E A
F B G R E B S L R A J C L R R
N A S E M R A P D Q C F J B T
M O I G G E L A T D Y I V I I
```

AMERICAN	CREAM	LIMBURGER
ASIAGO	FARMER	MOZZARELLA
BLUE	FETA	MUENSTER
BOURSIN	FONTINA	PARMESAN
BRIE	GOAT	PROVOLONE
CHEDDAR	GOUDA	RICOTTA
COLBY	HAVARTI	SWISS
COTTAGE	JARLSBERG	TALEGGIO

Keep On Searching You'll Find It

Puzzle #18

POTATO CHOWDER

```
A B Z K E F M C N Z H D R J H
S L A S M V J S H A L L O T Y
C A D K X C O L I V E O I L Z
N C G E I K K L I M W M W X C
L K N E O N U F C E M H H E L
J P T B H B G Y E C H Y S X Y
C E E I E D H P R P I Z B M F
L P L S U L R O O E D L T Y O
B P B Q U O L Q T T L A R N H
L E R U V A J P G P A E E A P
S R C I T V S R E I E T C S G
D R V T S T O T T P W P O B J
T L A S K H E M O X P E P E B
V C H E D D A R C H E E S E P
D R M S I D E S A L A D R Q R
```

BAKINGPOTATOE CHEDDARCHEESE SAGE
BELLPEPPER GARLICCLOVE SALT
BISQUITS HOTPEPPER SHALLOT
BLACKPEPPER HOTSAUSE SIDESALAD
BUTTER MILK
CELERY OLIVEOIL

Keep On Searching You'll Find It

Puzzle #19

BUTTER COOKIE

```
O V T L M S S H R Q I J E L R
G A U J X A R A G U S P U C O
V N G G F R E T T U B N J K O
C I T S A L P R C T O O N W M
I L B W O A L V C A C D W S T
T L A D R U O L F E R P I E E
L A K W N A P K I Q C T I V M
E J E P S W P S D H H I X A P
M V K J D T U C C I C S C E O
O P Z L B G S G O L V B Q B Q
N F R U I T D I P F T I U R F
Z X A H I M E R X W F Y D I W
E T D E N E T F O S Q E U E O
S L N M T I U N S A L T E D Q
T F P B L U N B L E A C H E D
```

BAKE
BUTTER
CHILL
COFFEE
CUPSUGAR
CUT
DIVIDE
DOUGH
EAT

EXTRACT
FLOUR
FRUIT
FRUITDIP
ICECREAM
LEMONZEST
LOGS
MILK
PLASTIC

ROOMTEMP
SOFTENED
TEA
UNBLEACHED
UNSALTED
VANILLA
WRAP

Keep On Searching You'll Find It

Puzzle #20

MEAT LOAF

```
K O R B E G G D U H F L A H D
E H F Q S S N J G T E K H F P
E O L E B B E W S A L S A R C
B T M W E E M E K D R A T Z I
Y P S R W B G U H K F L S F W
N E U A E S D W R C U M I N X
F P L H P P M N T C P X I C F
V P B S C O P U U M D V F L F
F E N A R T T E S O J A M V K
B R O S S A E A P T R M E O D
G D J W K I P K M L A G T R E
P I M V Y W L N Z O L R U M B
L W N O I N O C Z X T E D D A
N O M J I R E P P E P F B E O
A V G D R Y O N I O N S O U P
```

BASIL
BELLPEPPER
BREADCRUMBS
CHEESE
CUMIN
DRYONIONSOUP
EGG

GARLIC
GROUNDBEEF
HOTPEPPER
KETCHUP
MILK
MUSTARD
ONION

PARSLEY
PEPPER
SALSA
SALT
TOMATOPASTE

Work Out Area

Keep On Searching You'll Find It

Puzzle #1
HARD

9			7	6				
6		3		5				
					1			
	2		6	3			4	
						8		1
					2			
		4			6	1		
1			9		3			2
	7		5					8

Work Out Area

Keep On Searching You'll Find It

Puzzle #2

HARD

		4						1
2			9					7
					1	9	8	
7								3
9				3		5		
					9		6	
		8			5	2		
				4		1		
	1	3	8					6

Work Out Area

Keep On Searching You'll Find It

Puzzle #3
HARD

							5	
1			9			7		
8	2				4			
5	1		3			2		6
				7	6		4	
	6				8			9
		6						
3				5		4		
		9		2	1			

Work Out Area

Keep On Searching You'll Find It

Puzzle #4
HARD

		2				9		4
6				2		5		
3		1				6		
		8		3			4	
	7	5		8			1	
	9				4			
	3	4						
9					7			
			5		9			3

Work Out Area

Keep On Searching You'll Find It

Puzzle #5
HARD

1	4				6	5		
	8	9				2		3
6								
			8					2
		4		7	1			
	1							7
	9	6			3	4		
	3				8			
4		7	2			6		

Work Out Area

Keep On Searching You'll Find It

Puzzle #6

HARD

				8				
3		8		5				
	2			4		7		3
			2					
4					3		6	
9	7		5			1		
						3	1	
5	4							8
						9		7

Work Out

Area

Keep On Searching You'll Find It

Puzzle #7
HARD

	6	9			1		4	
5	3				8			2
				7		3		
6						2	9	
			8					
		7		5	3			
	8		4					
2							8	
			3					5

Work Out Area

Keep On Searching You'll Find It

Puzzle #8
HARD

5						4		
	8		1	3				
				4	5		3	
				2				9
9	6			5	3			
	5				1		7	8
		8						2
	7						8	5
	9				6			

Work Out Area

Keep On Searching You'll Find It

Puzzle #9
HARD

	2				3	9		
							3	
	7		6			2		
8			9		7			5
	6	7	2					
5	4				6			
	9		8	1			4	
					2			7
	8	3						

Work Out Area

Keep On Searching You'll Find It

Puzzle #10

HARD

	9		7		8			
		4					7	
8				6	1			
4				3				
6	2		8				1	
								4
		1		5				2
	9					5	4	
	8	3	2					

Work Out Area

Keep On Searching You'll Find It

Puzzle #11
HARD

		8	4					
	7	9	2					
					6		4	
	4				5		8	2
5			7	3				9
8			6	7			9	4
					2	7		
9						5		

Work Out Area

Keep On Searching You'll Find It

Puzzle #12
HARD

							1			8
4	1					6				
5	3		2				4			
		5				7				
				7			6			
	4				3			1		
9			4							
						5		2		
	6		8	3			9			

Work Out Area

Keep On Searching You'll Find It

Puzzle #13
HARD

							4	
	4				6		3	
	6		9	8				
3			7		2			
4					3	1		8
	1	6						
	3			9	1			
						9		7
		8		2			5	

Work Out Area

Keep On Searching You'll Find It

Puzzle #14
HARD

3						7		
	1				5			9
2			7					8
				3				7
	8		9					
4	6						3	
		6			9	4		
	9				3			6
				5				

Work Out Area

Keep On Searching You'll Find It

Puzzle #15
HARD

8	2			5				
7		6		2				
					6			9
6	7		5		2		1	
2					3		6	
			1				9	3
	8							
				8			5	1
1			6		4			

Work Out Area

Keep On Searching You'll Find It

Puzzle #16
HARD

		3		6			4	
							1	
		7			5	8	9	
	2				3	1		
4				5				
		5		7	4	6		
		9	5					8
	8				2			9
			8	4				

Work Out

Area

Keep On Searching You'll Find It

Puzzle #17

HARD

6						9		
			3				5	
9			2					
		6			4			7
	2						6	
	4		7	9				
7				8		5		1
				1	7			6
			5				2	

Work Out Area

Keep On Searching You'll Find It

Puzzle #18

HARD

3								
						9	2	
							1	7
4			2	9			3	
				6				
	7	6				8		5
		8	6				4	3
		7		4				9
	3		8		1			

Work Out Area

Keep On Searching You'll Find It

Puzzle #19
HARD

1		7					5	
5			8					
	3	4			7		8	
			2			1	9	
8			4					6
				6				5
			3	9		2		
	4		5			6		1

Work Out Area

Keep On Searching You'll Find It

Puzzle #20

HARD

3				5				2
				1				
4		7	8					
		2				3		6
	1		2	9		8		
5								
		3					8	
6				4			7	
						6	4	1

Work Out Area

ACROSS

1 Wreck
5 Magma
9 Perimeter
14 Preposition
15 Part
16 Perhaps
17 Large flat-bottomed boat
18 Essence
19 Water retention
20 Mont __
22 Rib joiners
24 Still
25 Insecure
27 Dull
31 Financial obligation
32 Ball holder
34 Body of water
35 Union of Soviet Socialist Republics
38 Dined
40 Tableware
42 Famed
44 Shade tree
46 Enthusiasm
47 Transported by airplane
48 Story
50 Former
51 Serving of corn
52 Skit
55 Hand outs
57 Removes the water
59 Earths
61 Poisonous snake
64 Modern female mystery writer Christie
66 70's music
68 Monte __
71 Prong
73 Opaque gem
74 Cover
75 Aborts
76 Dig up the soil
77 Half man, half goat
78 Thorned flower
79 Experts

DOWN

1 Shake
2 Relative
3 Ermine
4 Small city
5 Carry
6 Liqour type
7 Scene
8 Assert
9 Prayer ending
10 Lady's title
11 Au revoir
12 Large computer co.
13 Oolong
21 Prompt
23 Seed bread
26 BB association
28 Embarrass
29 Flavor
30 Chicken brand
31 Sketched
33 Hard boiled food
35 Hungry
36 Relating to the sun
37 Tale
39 Imp
41 Stringed instrument
43 Cell stuff
45 Inlands
49 Shape
53 Communication Workers of America (abr.)
54 Toddle
56 Hallucinogen
58 Bitter
60 Rhinoceros
61 Jell-o salad
62 Mount
63 Surveys
65 Movie __
67 Small particle
68 Cycles per second
69 Wing
70 Rodent
72 East southeast

Work Out Area

ACROSS

1 Skid
5 Antlered animal
8 Legume
11 Vane direction
14 Input
18 Jeweled headdress
19 Ocean
20 Wing
21 Rainy mo.
22 Vote in
24 Three masted Mediterranean boat
25 Auto
26 Former president of U.S.
27 Ozone
28 Winding tool
29 Ripen
30 Erased word
33 ___ supplement
36 Bard's before
37 Depend
39 Ably
40 Greek island
41 Wait
42 Canal
44 Gazing
48 Asian humped ox
50 Worked the soil
53 Outlaws
57 Splash
61 Leaves immediately
62 Farm animal
63 Lumber
64 Knight
66 Male admirer
67 Cola company
68 Winter headgear
70 Scoff
71 Full
72 Intelligence
74 Attack
76 Play on words
77 Sailors "hey"
79 Bridge
82 Downwind
84 Young hog
86 United States of America
87 Glide
91 Roman three
92 Colony insect
93 Furthest back
94 Concord e.g.
95 Spanish "one"
96 Vassal
98 Killed in action
99 Theme
101 Visit
102 Eye infection
103 Organization of Petroleum Exporting Countries
105 Old-fashioned Dads
106 Clod
108 Please respond
110 Beverage
113 Computer picture button
115 Thirteen
117 Omega's partner
121 Boat locomotion needs
122 High naval rank (abbr.)
123 Coffee brand
126 Street abbr.
127 Metric capacity unit
128 Foaturoo
130 Forte
133 Be suitable
134 Monetary unit
136 Aggressive feelings
137 Adduce
138 German composer
141 Aromas
144 Waitress on Cheers
147 Cozy
151 Stray
152 Below genus
154 Saucy
156 Employ
157 Eat away
159 American Cancer Society (abbr.)
160 Legume
162 Miner's goal
163 Many times
165 Animals in a region
166 Day of the wk.
167 Sports official
168 Dashed
169 L
170 Baths
171 European sea eagle
172 Almond
173 Alternative (abbr.)
174 Removes the water

DOWN

1 Military attack
2 Mark
3 Wrath
4 Walk back and forth
5 Flee
6 Smallest
7 Capital of Afghanistan
8 Unhurt
9 Stale
10 Piece of land
11 Agog
12 Oodles
13 Artificial
14 Moist
15 Boxer Muhammad
16 Lore
17 Capital of Ghana
18 Tyrant
23 Those people
31 Surprise attack
32 Baseball's Nolan
34 Type of tea
35 Marsh grass
38 Soviet leader Boris
41 Metros
43 Tree product
45 Harden
46 Gone by
47 Zig's partner
49 Operatic bass
50 Teaspoon (abbr.)
51 Frost
52 Drink
53 Rio de Janeiro
54 Self-esteems
55 Adam's garden
56 Take to court
58 Upside-down sleeper
59 Palter
60 Finale
62 Old Asian sea city
65 Drink and food place
69 Pluto
70 Extrusion
73 Unreliable
75 Disorder
76 Deck
78 Loathes
79 Bro.'s sibling
80 Pastry
81 Atmosphere
83 Airport abbr.
85 Often poetically
86 Ship initials
88 Away
89 Whichever
90 Seafood
97 Silly
99 Staff
100 Telecommunicate
102 Joins the ends of
104 Pale
105 Magnificence
107 Sanction
109 Parker
110 Time zone
111 Rowing device
112 Central Intelligence Agency
114 Discs
116 Climbing vine
118 School group
119 Border
120 To be
123 Metric weight unit
124 Irish dance
125 Lawyer's test
129 Swill
131 Relive
132 South of the border crazy
133 Prejudice
135 Envisage
137 Customer
138 Angus
139 Tapestry
140 Infant illness
142 Come about
143 Got out of bed
145 One hundred of these makes a shekel in Israel
146 Rustic
148 Loony
149 Drug doers
150 Heredity component
152 Oceans
153 Made a web
154 Intent
155 Wield
158 Genetic code
161 Flightless bird
164 Evergreen tree

Work Out Area

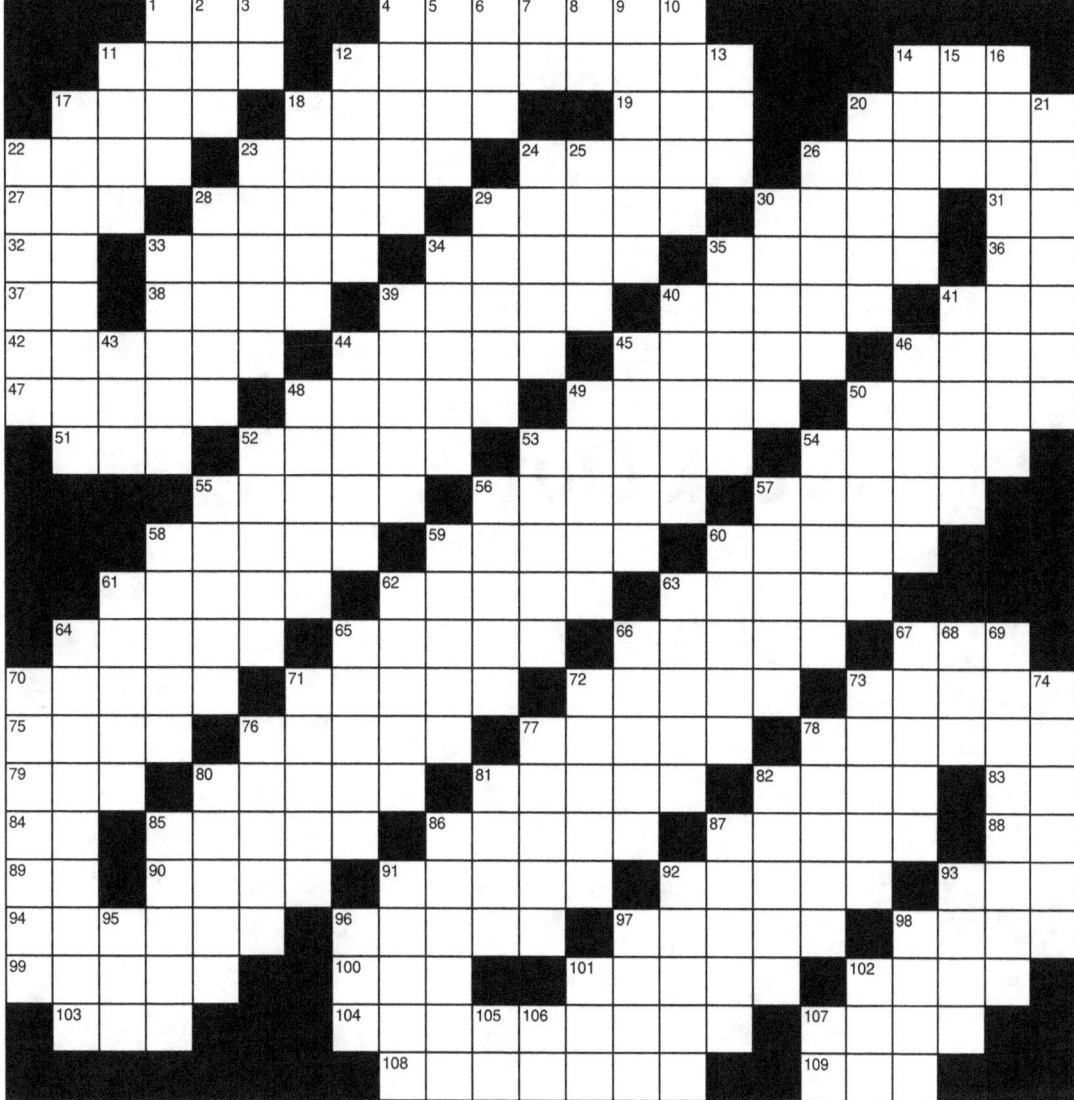

ACROSS

1 Attack
4 This evening
11 Bond with
12 CO's highest mountain (2 wds.)
14 Turkey
17 Noodle
18 Weight measurement
19 Lager
20 Hot cereal
22 "Cheers" regular
23 Torn
24 Raise one's shoulders
26 Knobby
27 August (abbr.)
28 Sounded like a cow
29 Moves in fright
30 H.S. dance
31 Portland locale
32 Greek letter
33 Parents
34 Seasoner makers
35 Airship
36 British princess
37 Pres. Clinton's home state
38 Swirl
39 Face card
40 Peach or plum
41 Twitching
42 Horse-like animals
44 Cease-fire
45 Delete
46 Horse command
47 Important person
48 Atom part
49 Nervy
50 Capital of South Korea
51 Neither's partner
52 Capital of Afghanistan
53 Holds onto
54 Moves
55 Access (2 wds.)
56 Weight measurement
57 Condescend
58 Sandwich meats
59 Examine
60 Ravine
61 Forest god
62 Squeal (2 wds.)
63 Large sea snail
64 Shampoo brand
65 Flying animals
66 Swimmers needs
67 Hearing part
70 Sleek
71 River
72 Polish
73 Squirrel away
75 Excise
76 Partially frozen snow
77 Say "hi"
78 National capital
79 Miner's goal
80 Large ocean mammal
81 Limpid
82 Call a pager
83 Personal computer (abbr.)
84 Washington (abbr.)
85 Scold
86 Lack confidence
87 Strong rope fiber
88 Quiet!
89 Emergency room
90 What legs are attached to
91 Road
92 Singing group
93 Pro
94 Throws out
96 Drinks quickly
97 Zombie
98 Travel by horse
99 After Wed.
100 Entire
101 Scoffs
102 Person
103 Okay
104 Oppose (2 wds.)
107 Be angry
108 Scoops
109 Teaspoon (abbr.)

DOWN

1 Asian country
2 Hotel
3 Compact disc
4 Weary
5 All right
6 Fisherman's tool
7 State of being
8 Doctor
9 Listener
10 Cliff debris
11 Floating ice
12 Whitens
13 Cask
14 Bum
15 Possessive pronoun
16 Dulcet
17 Clear beef broth
18 Strange
20 Dwarf
21 Musical
22 Weapon of war
23 Bears
24 Jostle
25 Lease
26 Complain
28 Particular style
29 Nosh
30 Lavish
33 Leg bone
34 Gripping surface
35 Shiny metal
39 A German soldier (slang)
40 Hang
41 Plant spine
43 Gone by
44 Large brass instruments
45 Put up
46 Determines how heavy
48 Asian country
49 African nation
50 Lodge
52 African country
53 Reward
54 Offers to consumers
55 Plucky
56 Trounce
57 Fights
58 Gabby
59 Express disgust
60 What Casper is
61 Balm
62 Wash off
63 Adorer
64 Clergy ruling body
65 Greek government
66 Skirt fold
67 Artist's need
68 American Cancer Society (abbr.)
69 Ecstasy
70 Least fast
71 Cover
72 Loon-like seabird
73 Cuban,' for example
74 Card game
76 Water vessels
77 Stuffs
78 Herb
80 Horse prods
81 __ d'etat
82 Self-righteous
85 Singes
86 Buck
87 Stubby
91 Reigned
92 Game of skill
93 Bona __
95 Fear
96 Chitchat
97 Heredity component
98 Fun
101 Irish dance
102 Large vehicle
105 Applince brand
106 Commercial
107 Fort (abbr.)

Work Out Area

ACROSS

1 Spot
5 Meat alternative
9 September (abbr.)
13 Helper
14 Cloth
15 Ocean Spray's drink starters
16 Stuck up person
17 Upon (2 wds.)
18 Nearly horizontal entrance
19 Promenade
21 Maryland MLB team
23 Chums
25 Leaky faucet noise
26 Words per minute
29 Science
31 Omit
34 Roberto's yes
35 Terse
37 Asleep
39 Curses
41 Goof
42 Ice house
43 Italian money
44 Brace oneself
46 Type of partnership
47 Headquarters of British India
50 Member of an Arizona Indian tribe
51 Espy
52 Central points
54 Selector
56 Chunky like
59 City
63 Old man
64 Demand
66 Aged
67 Famous cookies
68 Worm-like stage
69 Leg joint
70 Allowed to borrow
71 TV award
72 Bound

DOWN

1 Type of guitar
2 Pocket fiber
3 Smell
4 Music type
5 X
6 Upon
7 Sea inlet surround by cliffs
8 Referee
9 Selling tickets illegally
10 Canal
11 Part of a football player's gear
12 Dynamite
14 Shekel
20 Baby sheep
22 Cooking fat
24 Pig pens
26 Fleece
27 Scottish fabric
28 Metric linear unit
30 Cps
32 Takes the edge off
33 Express emotions
36 German psychologist
38 Omen
40 Point in the middle of ship's mast (2 wds.)
42 Book by Homer
45 Perplexity
48 Skip
49 Roof hanger in winter
53 Muslim's religion
55 Sprees
56 Crippled
57 On
58 Lesion
60 After eight
61 Gush out
62 Acute
63 Bud
65 Wall plant

Work Out Area

Keep On Searching You'll Find It

CURRY CHICKEN
Puzzle # 1

C	C			S	R	E	P	P	E	P	T	O	H	
	H	C			S				O					
		O	I	O	R			Q			N			
D	P			C	C	E	C	I	U	J	E	M	I	L
R	P			K	O	D	C		A				O	
Y	E				E	N	W	I		S				N
W	D					N	U	O	L		H			
H	S	L	I	C	E	D	S	T	P	R				
I					U		E	T	O	Y	A	H	C	
T	L	A	S		M			O	I	R	G			
E		R	E	D	N	A	I	R	O	C	L	R		
W	G	R	E	E	N	M	A	N	G	O	K		U	
I				H	U	B	B	A	R	D				C
N	P	O	P	P	Y	S	E	E	D	S				
E		R	E	G	N	I	G	D	N	U	O	R	G	

LEMON
Puzzle # 2

	N	O	L	E	M	R	E	T	A	W				
S	T	R	A	W	B	E	R	R	Y					
E	M	I	L											
O		U												
	R	Y		R		B								
E	P	A	R	G	F	R	A	S	P	B	E	R	R	Y
		N	R	E		N								
			G	E	L	P	P	A						
			E	B	A		N							
					K		R		A					
	K					C		G						
	I						A	Y	A	P	A	P		
	W	Y	R	R	E	B	E	U	L	B				
	I								B					

APPAREL
Puzzle # 3

					P	A	N	T	I	E	S		
					A	M	A	J	A	P			
S	B	J	A	C	K	E	T						
	T	R	G	L	O	V	E	S	K	C	O	S	
	S	R	A	O				T					
		F	I	T	A	O	C		N				
		E	H	T			T			A			
			I	S	I			I		P			
			N	R	T	R	D	S	U				
			G		B		E		H	S			
				J	E	A	N	S		O			
					H		I			R			
E				G	A	R	M	E	N	T		T	
	Y				T	S	S	E	R	D		S	
S	T	O	C	K	I	N	G	S	E	I	D	N	U

STUFFED PEPPER
Puzzle # 4

M	A	R	O	J	R	A	M							
			F	E	E	B	D	N	U	O	R	G		
		E	C	U	A	S	Y	O	S			R		
V		C	U	R	R	Y	P	O	W	D	E	R	E	
E		S			B			C				E		
G		S	A		U			E				N		
E			G	L	T			L				P		
T				G	T			E				E		
A	R				E			R				P		
B	K	E			R	N		Y			O	P		
L		I	P			N	S				N	E		
E			R	P	S	B	R	E	H	D	E	I	R	D
			I	P	E			E	Y			O	S	
			C		A	P		D	A	N				
			E			P			C	S				

Keep On Searching You'll Find It

TUNA SALAD
Puzzle # 5

HYGIENE
Puzzle # 6

HUMMUS
Puzzle # 7

MALENAMES
Puzzle # 8

Keep On Searching You'll Find It

HOPPING JOHN
Puzzle # 9

APPLE PIE
Puzzle # 10

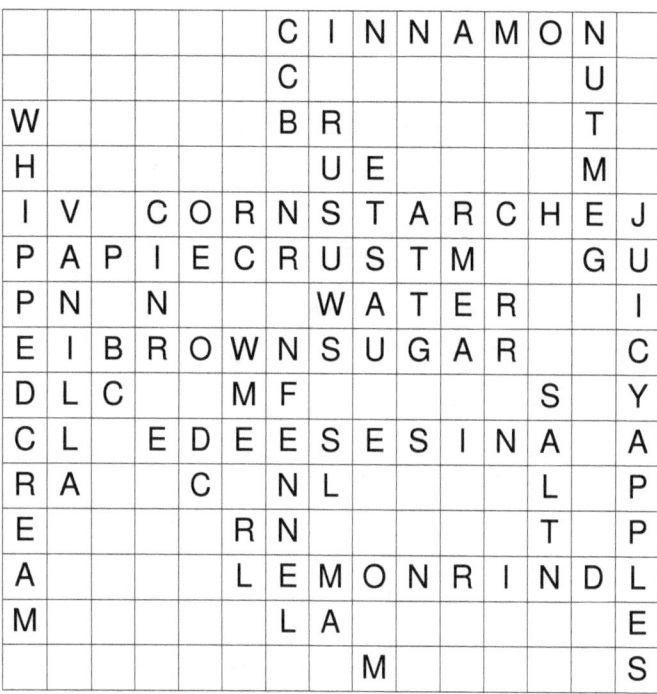

FURNITURE
Puzzle # 11

ASTROLOGICAL
Puzzle # 12

Keep On Searching You'll Find It

ITEMTOWEAR
Puzzle # 13

CHILI
Puzzle # 14

CHEESE CAKE
Puzzle # 15

DRINKS
Puzzle # 16

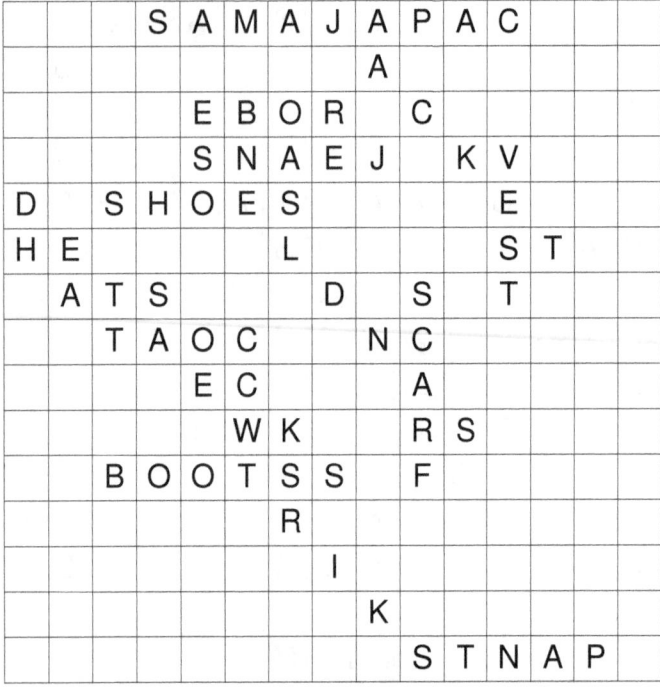

Keep On Searching You'll Find It

TYPESOFCHEESE
Puzzle # 17

```
     S   N A T T O C I R
  A    S   A S I A G O
    L C   I   C         L
  L   L H   W   I         B
  I B   E E   S   R         Y
  M O     R D   A T E F     M
  B U C F G A D F A R M E R U
  U R     R O O Z A   D   A   E
  R S   I   E N A Z R   U     N H
  G I   E G A T T O C   O   S A
  E N         M I   M E     G T V
  R P R O V O L O N E   U   E A
      G R E B S L R A J   L R R
  N A S E M R A P         B T
    O I G G E L A T           I
```

POTATO CHOWDER
Puzzle # 18

```
        B       E
  S L   A     V   S H A L L O T
      A   K       O L I V E O I L
      C G   I     K L I M
      K     E   N     C
      P     B       G Y   C
      E E   I       H P R   I
      P   S     L     O O E   L
      P B Q U   L     T T L   R
      E   U   A   P     P A E   A
      R     I T     S   E   E T C   G
            T     T   T     P   P O
  T L A S       E     O     P   P E
      C H E D D A R C H E E S E
          S I D E S A L A D R     R
```

BUTTER COOKIE
Puzzle # 19

```
      V   M     H             R
      A       A R A G U S P U C O
      N       R E T T U B       O
  C I T S A L P R C   O         M
      L B W       L   C A   D     T
  T L A     R U O L F F R         E
  L A K     A       I   C T       M
  E   E       P     D H   I X     P
  M   K         T U C   I C     E
  O     L           S G O L V
  N F R U I T D I P F T I U R F
  Z   A     M             F   D
  E     D E N E T F O S     E   E
  S         T     U N S A L T E D
  T             U N B L E A C H E D
```

MEAT LOAF
Puzzle # 20

```
          E G G
      H F   S S       G T
  E O   E   B E     S A L S A
      T       E   M E       R A
  Y P S R     B       U H     L S
  E U A E       D     R C U M I N
  P L H P P M N     C       I C
  P B S C O P U U         D     L
  E   A R T T E S O       A     K
  R     S A E A P T R     E
          I P K M L A G       R
            L       O L R       B
      N O I N O         T E D
            R E P P E P       B
      D R Y O N I O N S O U P
```

Keep On Searching You'll Find It

Puzzle # 1

9	4	1	7	6	8	2	3	5
6	8	3	2	5	9	7	1	4
5	2	7	3	4	1	9	8	6
8	1	2	6	3	7	5	4	9
7	3	6	4	9	5	8	2	1
4	9	5	1	8	2	6	7	3
3	5	4	8	2	6	1	9	7
1	6	8	9	7	3	4	5	2
2	7	9	5	1	4	3	6	8

Puzzle # 2

8	9	4	5	7	3	6	2	1
2	5	1	9	6	8	3	4	7
3	6	7	4	2	1	9	8	5
7	4	2	1	5	6	8	9	3
9	8	6	7	3	4	5	1	2
1	3	5	2	8	9	7	6	4
4	7	8	6	1	5	2	3	9
6	2	9	3	4	7	1	5	8
5	1	3	8	9	2	4	7	6

Puzzle # 3

6	9	7	8	1	2	3	5	4
1	4	3	9	6	5	7	2	8
8	2	5	7	3	4	6	9	1
5	1	8	3	4	9	2	7	6
9	3	2	1	7	6	8	4	5
7	6	4	2	5	8	1	3	9
2	5	6	4	8	3	9	1	7
3	8	1	5	9	7	4	6	2
4	7	9	6	2	1	5	8	3

Puzzle # 4

7	8	2	6	5	1	9	3	4
6	4	9	7	2	3	5	8	1
3	5	1	4	9	8	6	7	2
1	6	8	9	3	5	2	4	7
4	7	5	2	8	6	3	1	9
2	9	3	1	7	4	8	6	5
5	3	4	8	1	2	7	9	6
9	2	6	3	4	7	1	5	8
8	1	7	5	6	9	4	2	3

Keep On Searching You'll Find It

Puzzle # 5

1	4	2	3	8	6	5	7	9
5	8	9	1	4	7	2	6	3
6	7	3	5	9	2	1	8	4
7	6	5	8	3	4	9	1	2
3	2	4	9	7	1	8	5	6
9	1	8	6	2	5	3	4	7
8	9	6	7	5	3	4	2	1
2	3	1	4	6	8	7	9	5
4	5	7	2	1	9	6	3	8

Puzzle # 6

7	9	4	3	8	1	2	5	6
3	6	8	7	5	2	4	9	1
1	2	5	6	4	9	7	8	3
8	3	6	2	1	4	5	7	9
4	5	1	9	7	3	8	6	2
9	7	2	5	6	8	1	3	4
2	8	7	4	9	6	3	1	5
5	4	9	1	3	7	6	2	8
6	1	3	8	2	5	9	4	7

Puzzle # 7

7	6	9	2	3	1	5	4	8
5	3	4	6	9	8	1	7	2
8	1	2	5	7	4	3	6	9
6	5	8	1	4	7	2	9	3
3	9	1	8	2	6	7	5	4
4	2	7	9	5	3	8	1	6
9	8	5	4	1	2	6	3	7
2	4	3	7	6	5	9	8	1
1	7	6	3	8	9	4	2	5

Puzzle # 8

5	1	3	9	7	8	4	2	6
6	8	4	1	3	2	5	9	7
7	2	9	6	4	5	8	3	1
8	4	1	2	6	7	3	5	9
9	6	7	8	5	3	2	1	4
3	5	2	4	9	1	6	7	8
4	3	8	5	1	9	7	6	2
1	7	6	3	2	4	9	8	5
2	9	5	7	8	6	1	4	3

Keep On Searching You'll Find It

Puzzle # 9

1	2	4	5	8	3	9	7	6
6	5	9	7	2	4	1	3	8
3	7	8	6	9	1	2	5	4
8	3	1	9	4	7	6	2	5
9	6	7	2	5	8	4	1	3
5	4	2	1	3	6	7	8	9
7	9	6	8	1	5	3	4	2
4	1	5	3	6	2	8	9	7
2	8	3	4	7	9	5	6	1

Puzzle # 10

3	9	6	7	5	8	4	2	1
1	5	4	2	9	3	6	7	8
8	7	2	4	6	1	9	3	5
4	8	1	9	3	2	7	5	6
6	2	5	8	7	4	3	1	9
9	3	7	5	1	6	2	8	4
7	6	3	1	4	5	8	9	2
2	1	9	6	8	7	5	4	3
5	4	8	3	2	9	1	6	7

Puzzle # 11

2	3	8	4	5	7	9	6	1
6	4	7	9	2	1	8	5	3
1	5	9	3	8	6	2	4	7
3	8	1	2	4	9	6	7	5
7	9	4	1	6	5	3	8	2
5	6	2	7	3	8	4	1	9
8	2	5	6	7	3	1	9	4
4	1	6	5	9	2	7	3	8
9	7	3	8	1	4	5	2	6

Puzzle # 12

6	7	9	3	4	1	2	5	8
4	1	2	5	8	9	6	7	3
5	3	8	2	6	7	1	4	9
1	9	5	6	2	8	7	3	4
8	2	3	1	7	4	9	6	5
7	4	6	9	5	3	8	2	1
9	5	7	4	1	2	3	8	6
3	8	4	7	9	6	5	1	2
2	6	1	8	3	5	4	9	7

Keep On Searching You'll Find It

Puzzle # 17

6	7	2	4	5	8	9	1	3
4	1	8	3	7	9	6	5	2
9	5	3	2	6	1	8	7	4
5	9	6	8	2	4	1	3	7
8	2	7	1	3	5	4	6	9
3	4	1	7	9	6	2	8	5
7	3	4	6	8	2	5	9	1
2	8	5	9	1	7	3	4	6
1	6	9	5	4	3	7	2	8

Puzzle # 18

3	6	9	7	1	2	4	5	8
7	5	1	4	8	3	9	2	6
8	4	2	9	5	6	3	1	7
4	8	5	2	9	7	6	3	1
1	9	3	5	6	8	2	7	4
2	7	6	1	3	4	8	9	5
5	1	8	6	2	9	7	4	3
6	2	7	3	4	5	1	8	9
9	3	4	8	7	1	5	6	2

Puzzle # 19

1	8	7	3	9	2	5	6	4
5	2	9	8	4	6	7	1	3
6	3	4	1	5	7	9	8	2
4	5	6	2	8	3	1	9	7
8	9	1	4	7	5	2	3	6
3	7	2	9	6	1	8	4	5
7	1	5	6	3	9	4	2	8
9	4	3	5	2	8	6	7	1
2	6	8	7	1	4	3	5	9

Puzzle # 20

3	8	1	7	5	6	4	9	2
9	2	5	3	1	4	7	6	8
4	6	7	8	2	9	1	3	5
8	9	2	5	4	7	3	1	6
7	1	6	2	9	3	8	5	4
5	3	4	1	6	8	9	2	7
1	4	3	6	7	2	5	8	9
6	5	9	4	8	1	2	7	3
2	7	8	9	3	5	6	4	1

Solution:

B	U	S	T	■	L	A	V	A	■	A	M	B	I	T
U	N	T	O	■	U	N	I	T	■	M	A	Y	B	E
S	C	O	W	■	G	I	S	T	■	E	D	E	M	A
B	L	A	N	C	■	S	T	E	R	N	A	■	■	■
Y	E	T	■	U	N	E	A	S	Y	■	M	A	T	T
■	■	■	D	E	B	T	■	T	E	E	■	B	A	Y
U	S	S	R	■	A	T	E	■	■	G	L	A	S	S
N	O	T	E	D	■	E	L	M	■	G	U	S	T	O
F	L	O	W	N	■	■	F	I	B	■	T	H	E	N
E	A	R	■	A	C	T	■	D	O	L	E	■	■	■
D	R	Y	S	■	W	O	R	L	D	S	■	A	S	P
■	■	■	A	G	A	T	H	A	■	D	I	S	C	O
C	A	R	L	O	■	T	I	N	E	■	O	P	A	L
P	L	A	T	E	■	E	N	D	S	■	T	I	L	L
S	A	T	Y	R	■	R	O	S	E	■	A	C	E	S

Solution:

	S	L	I	P		E	L	K		S	O	Y		E	S	E		D	A	T	A	
T	I	A	R	A		S	E	A		A	L	A		A	P	R		E	L	E	C	T
Z	E	B	E	C		C	A	B		F	D	R		G	A	S		W	I	N	C	H
A	G	E		E	R	A	S	U	R	E		D	I	E	T	A	R	Y		E	R	E
R	E	L	Y		A	P	T	L	Y			C	R	E	T	E		S	T	A	Y	
		E	R	I	E		A	G	A	Z	E			Z	E	B	U					
T	I	L	L	E	D		R	E	N	E	G	A	D	E	S		D	A	B	B	L	E
S	C	A	T	S		P	I	G		L	O	G		D	U	B		S	W	A	I	N
P	E	P	S	I		H	O	O	D				J	E	E	R		S	A	T	E	D
			I	N	F	O		S	I	C		P	U	N		A	H	O	Y			
S	P	A	N		L	E	E		S	H	O	A	T		U	S	A		S	O	A	R
I	I	I		A	N	T			A	F	T			S	S	T			U	N	O	
S	E	R	F		K	I	A		M	O	T	I	F		S	E	E		S	T	Y	E
		O	P	E	C		P	A	S		O	A	F		R	S	V	P				
C	O	C	O	A		I	C	O	N			X	I	I	I		A	L	P	H	A	
S	A	I	L	S		A	D	M		M	J	B		A	V	E		L	I	T	E	R
T	R	A	I	T	S		S	P	E	C	I	A	L	T	Y		B	E	C	A	M	E
		S	Y	L	I		A	G	G	R	O			C	I	T	E					
B	A	C	H		O	D	O	R	S			C	A	R	L	A		S	N	U	G	
E	R	R		S	P	E	C	I	E	S		R	O	G	U	I	S	H		U	S	E
E	R	O	D	E		A	C	S		P	E	A		O	R	E		O	F	T	E	N
F	A	U	N	A		T	U	E		U	M	P		R	A	N		L	I	T	R	E
	S	P	A	S		E	R	N		N	U	T		A	L	T		D	R	Y	S	

Solution:

Solution:

B	L	O	B			T	O	F	U		S	E	P	T
A	I	D	E		D	E	N	I	M		C	R	A	N
S	N	O	B		O	N	T	O	P		A	I	D	T
S	T	R	O	L	L		O	R	I	O	L	E	S	
			P	A	L	S		D	R	I	P			
W	P	M		M	A	T	H		E	L	I	D	E	
O	L	E		B	R	I	E	F		N	U	M	B	
O	A	T	H	S		E	R	R		I	G	L	O	O
L	I	R	A		S	T	E	E	L		L	T	D	
	D	E	L	H	I		Z	U	N	I		S	E	E
			F	O	C	I		D	I	A	L			
	L	U	M	P	I	S	H		G	D	A	N	S	K
P	A	P	A		C	L	A	I	M		R	I	P	E
A	M	O	S		L	A	R	V	A		K	N	E	E
L	E	N	T		E	M	M	Y			S	E	W	N